ZAGREB life

"Travel makes one modest. You see what a tiny place you occupy in the world.

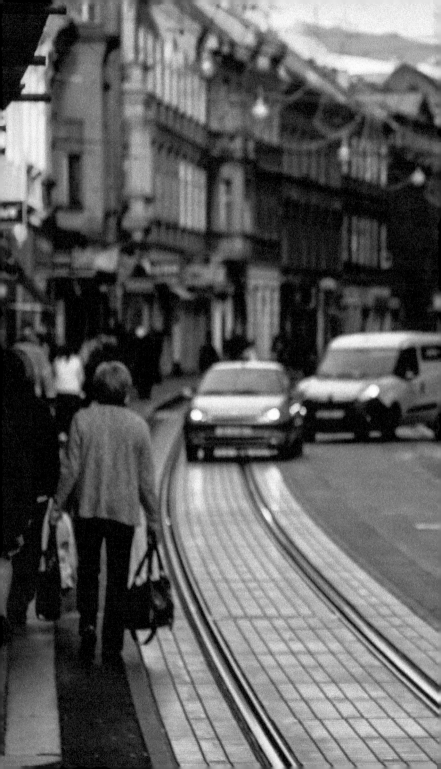

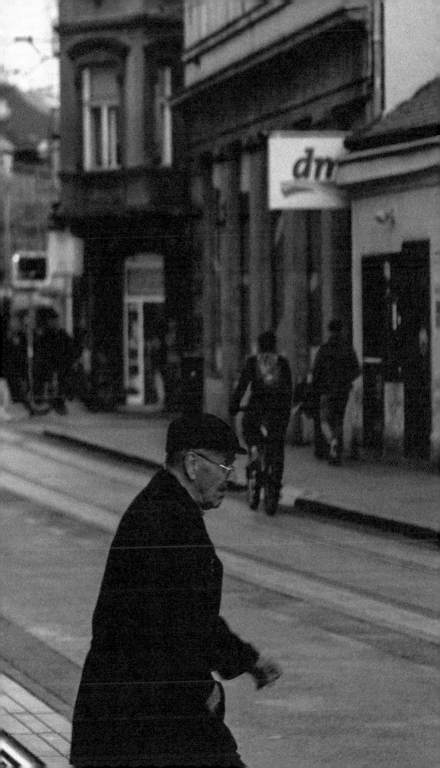

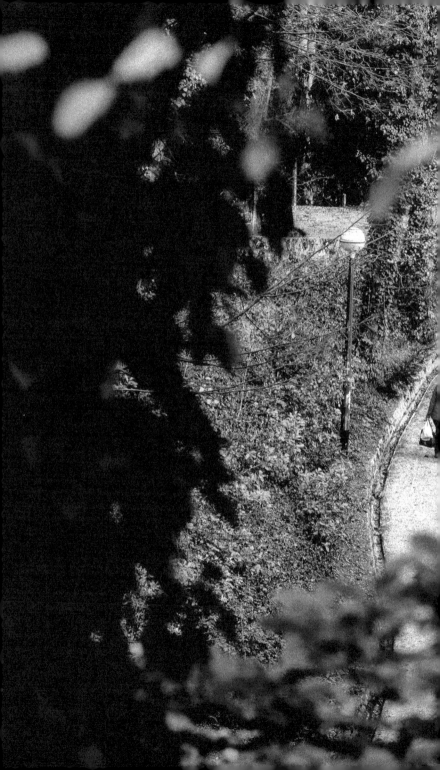

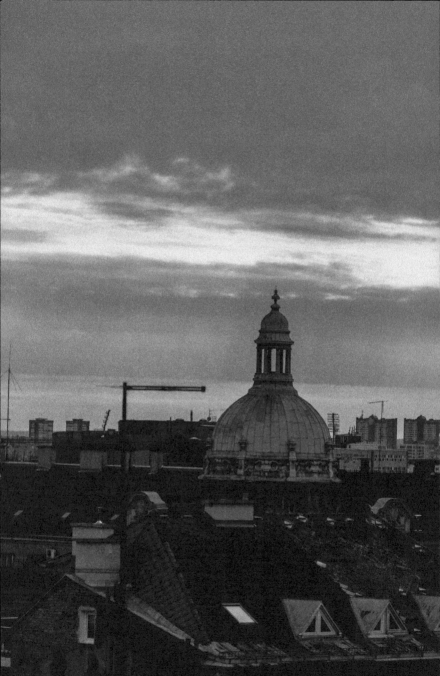

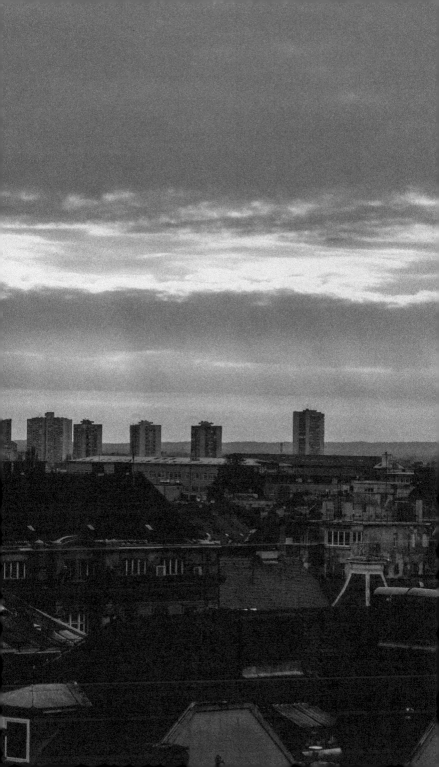

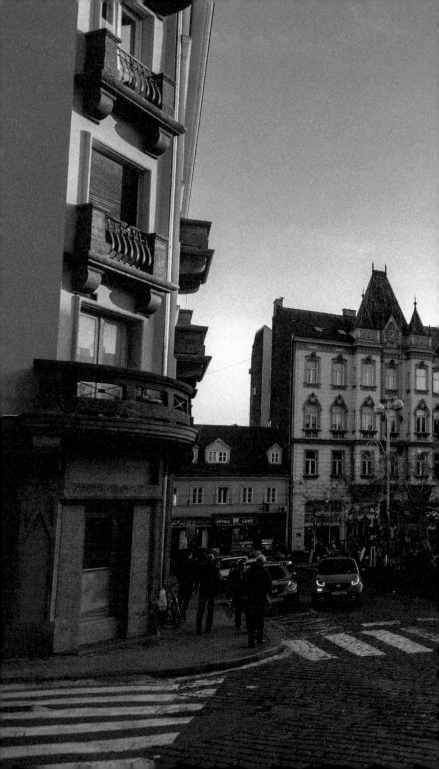

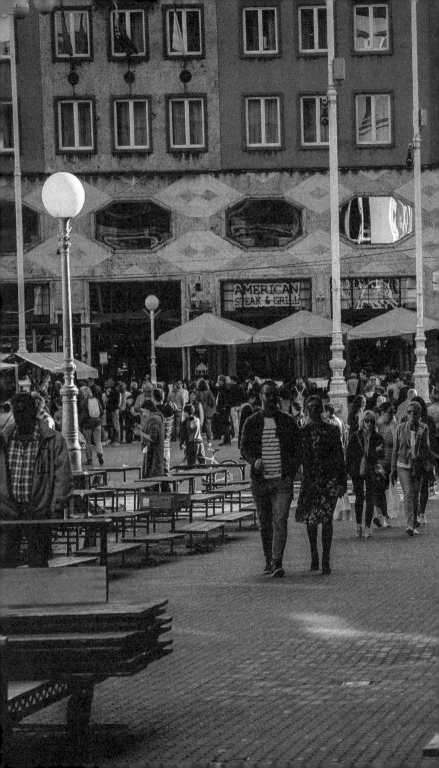

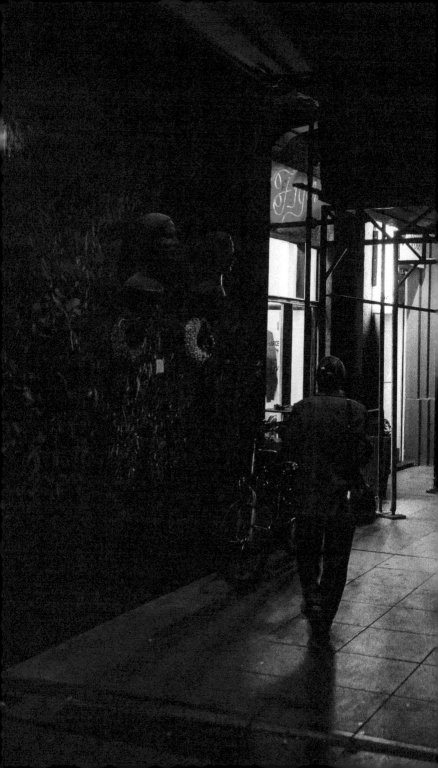

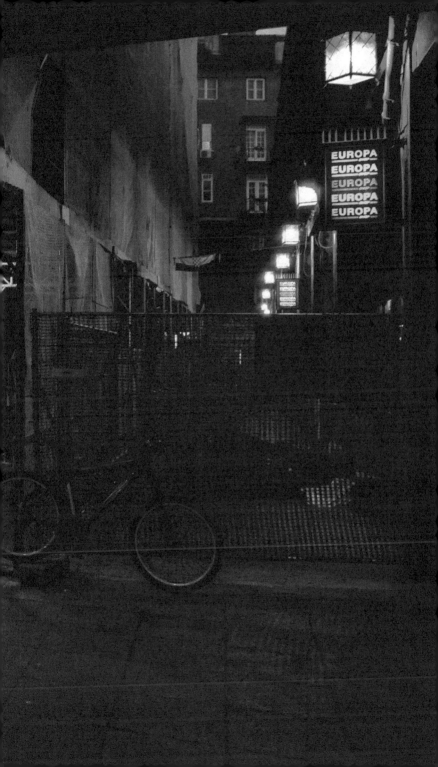

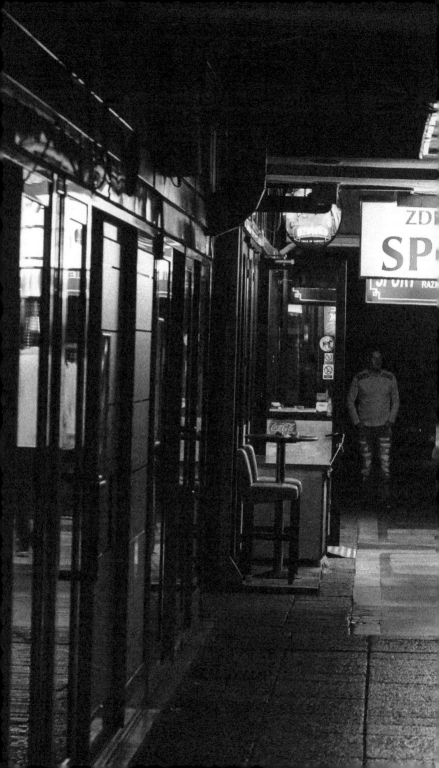

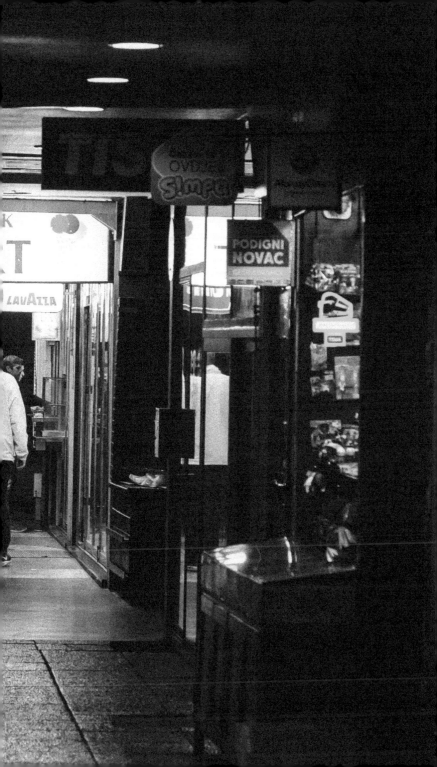

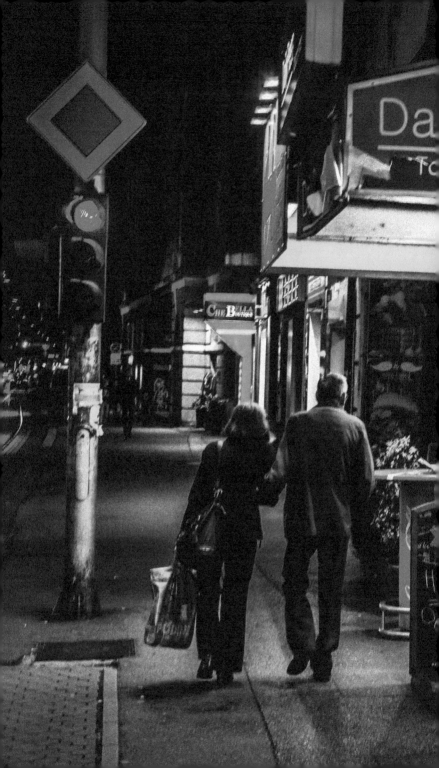

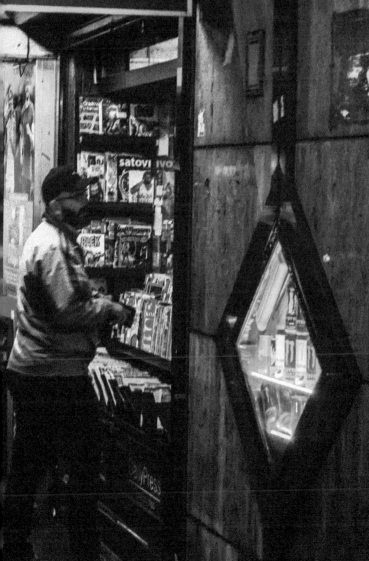

GERMANIA

SERVIS
Smartphones · Tablet
Računala · Prijenosnici

TAPETE
BOJE
LAKOVI
PVC
FOLIJE

OPTIKA
AVICA
NA KONTROLA VID

2.kat

UMJETNO STOPANJE
TKANINA
"Ažur"

PRODAJNI POPREVCI I
PRESVLAČENJE GUMA

E, LAKOVI I PRIBOR AMA BOJE I L

KIO

- duhani
- novine
- pribor
- za pušače
- banovi

Juicy

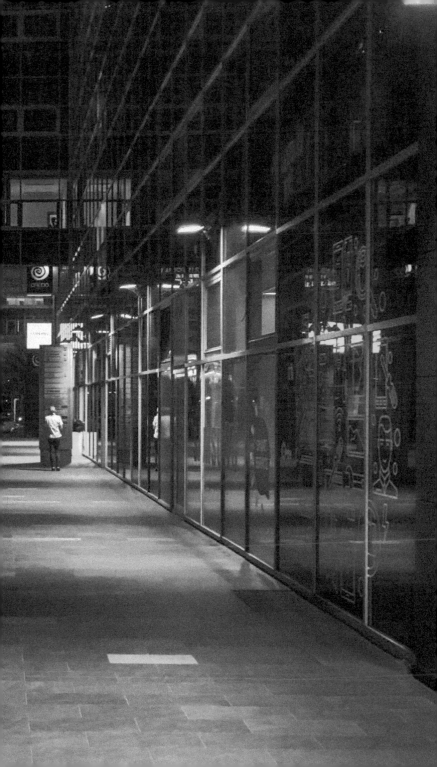

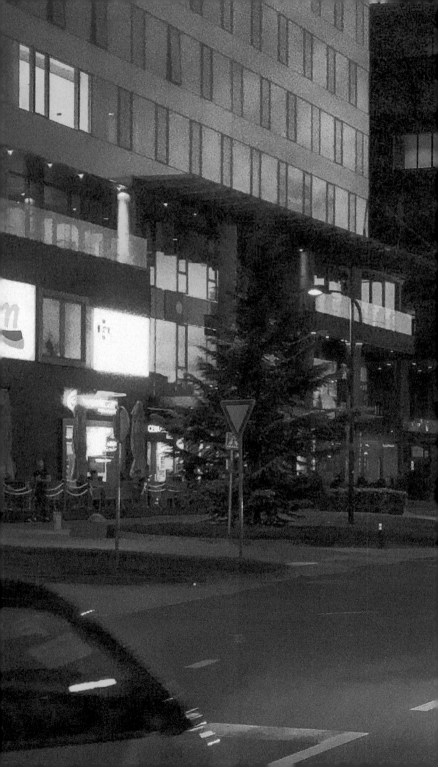

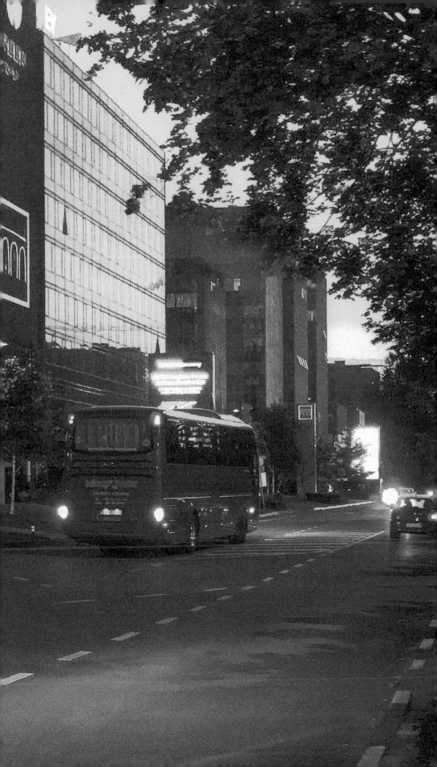

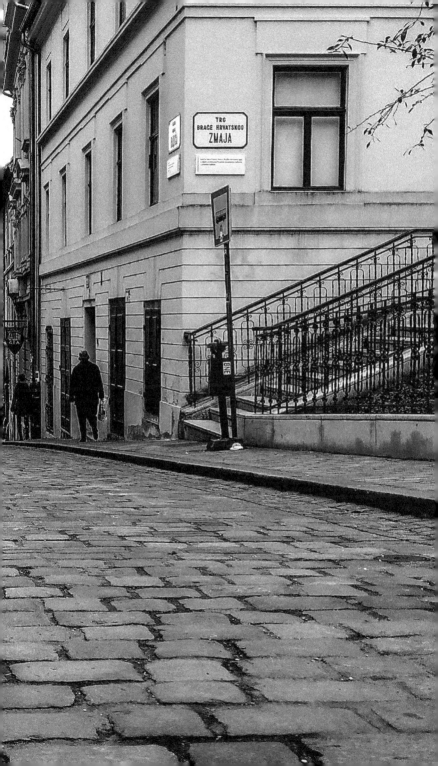

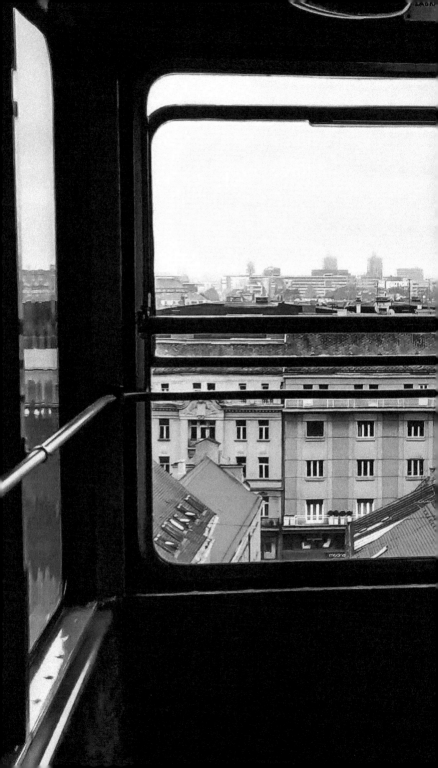

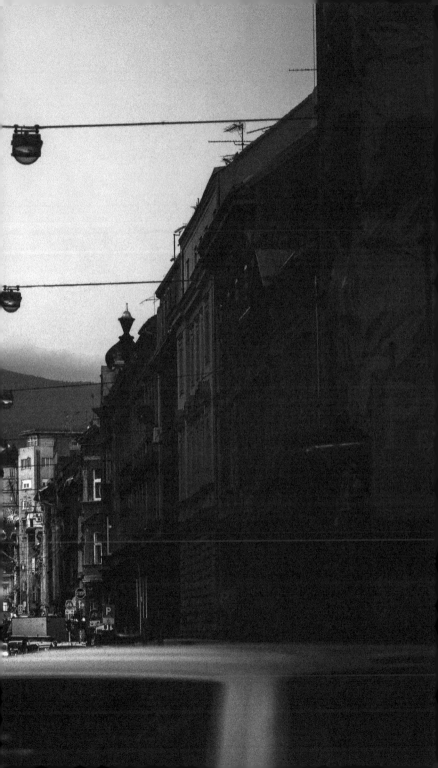

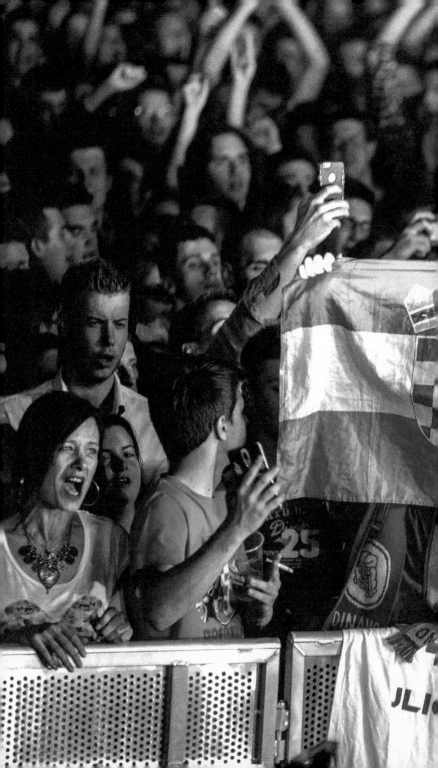

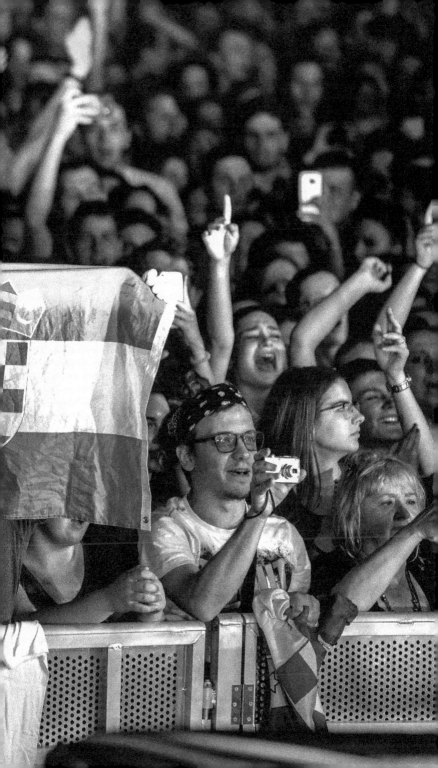

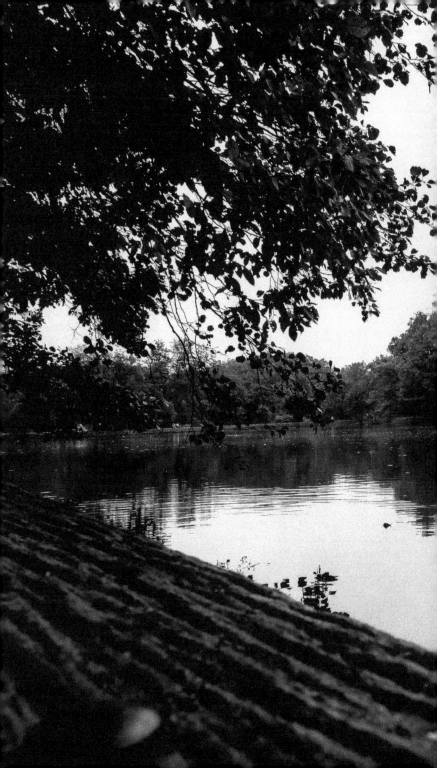

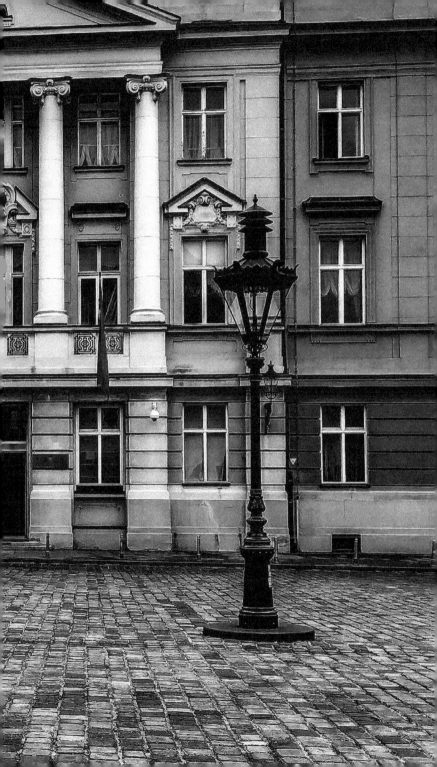

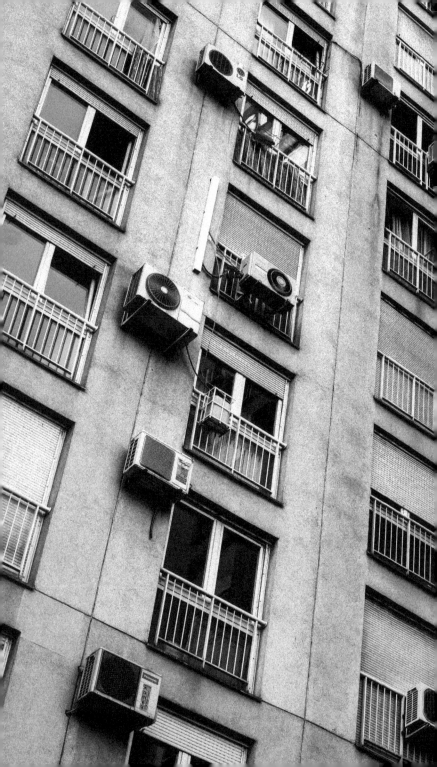

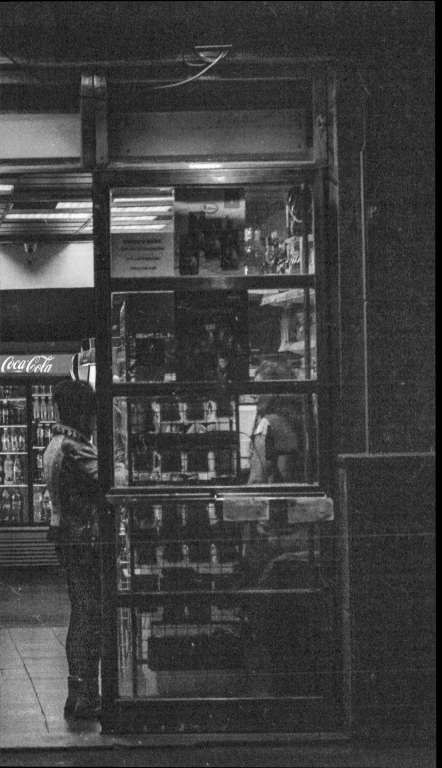

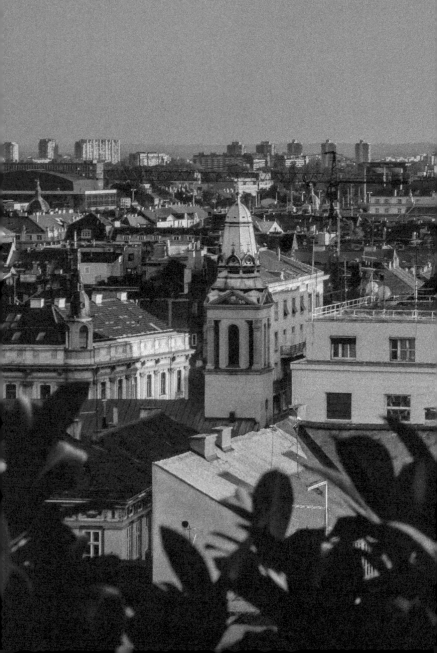

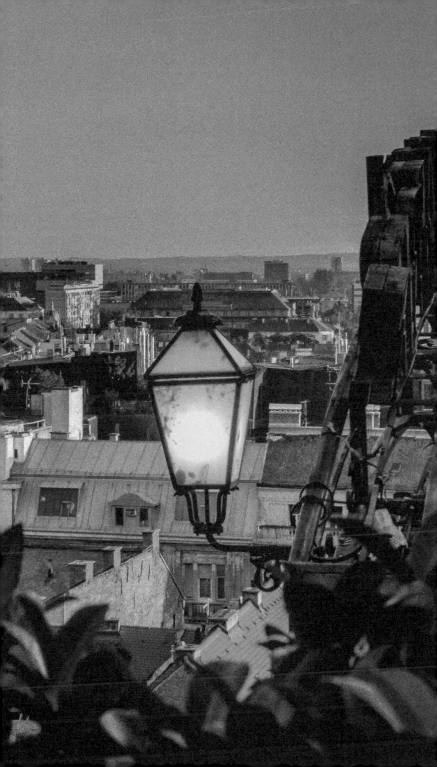

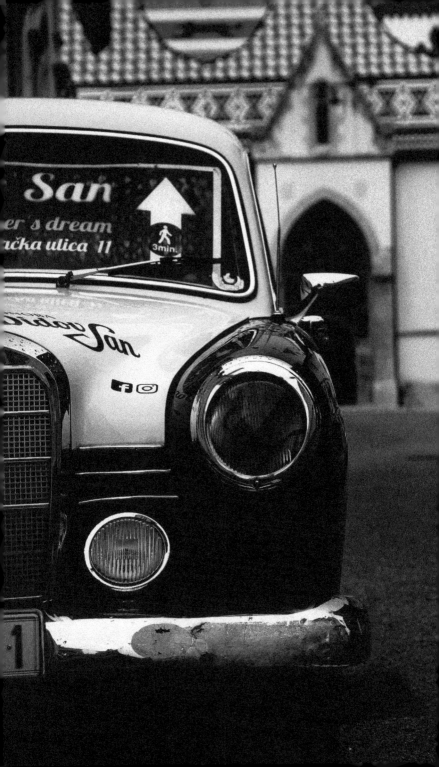

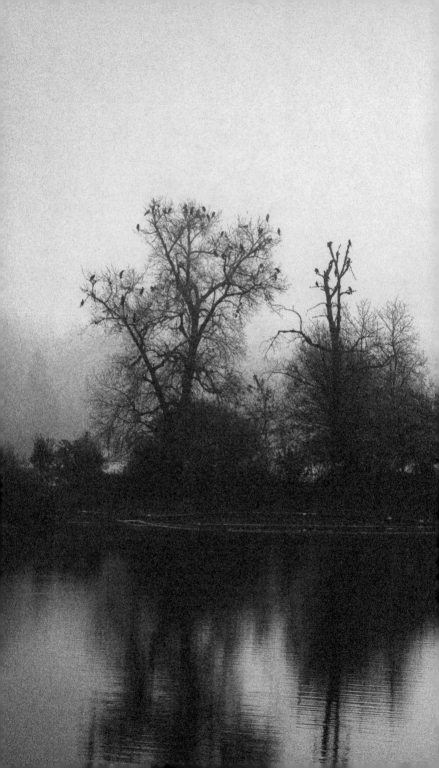

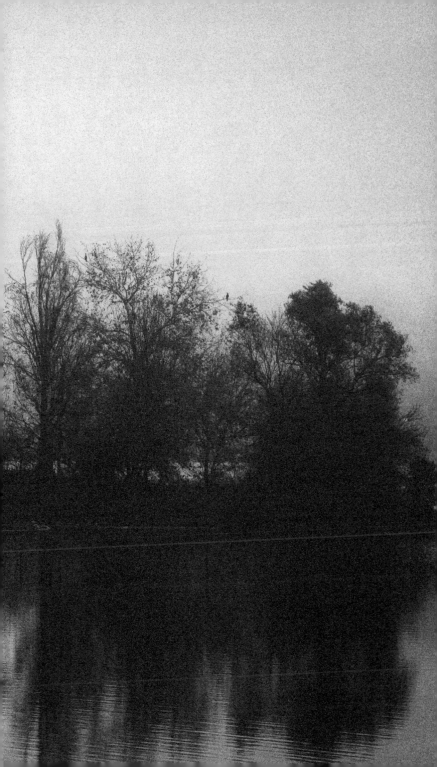

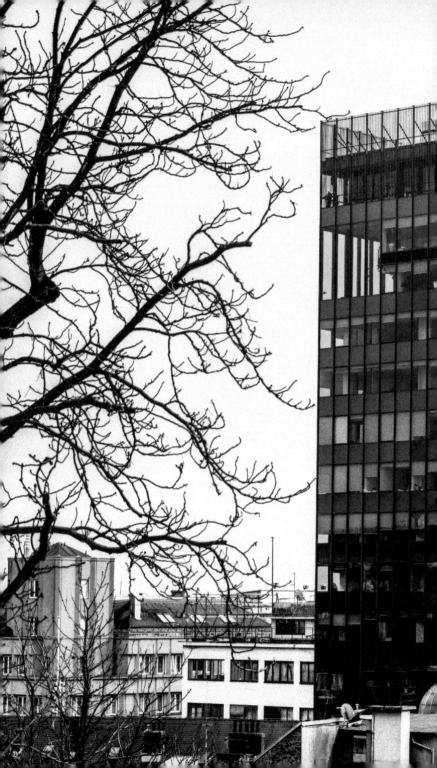

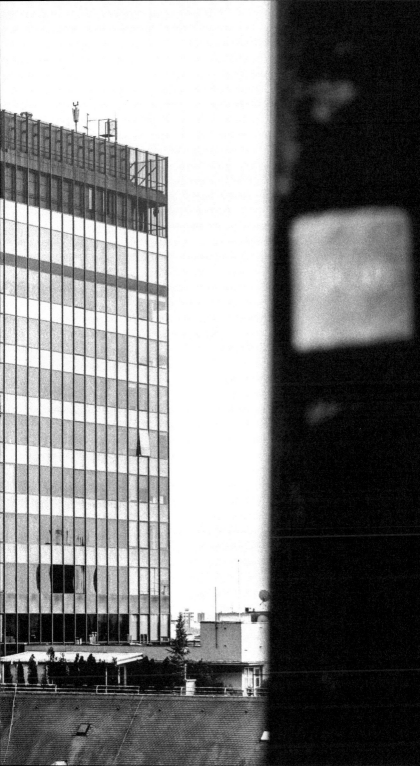

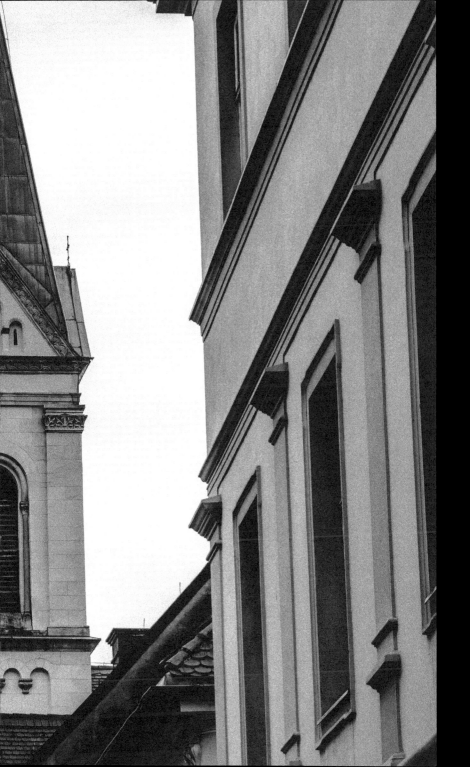

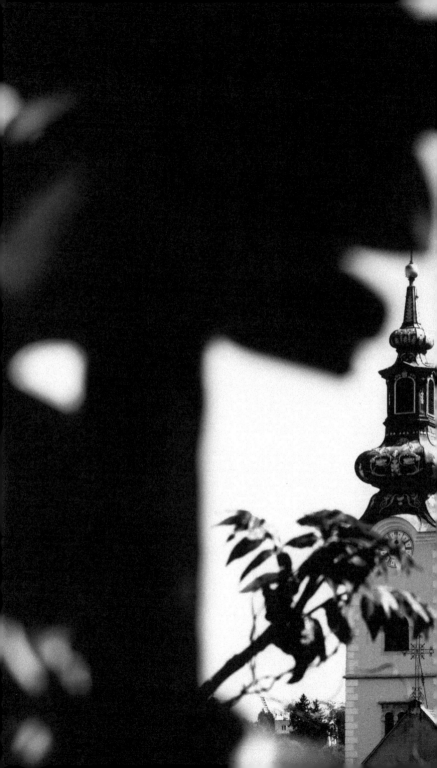

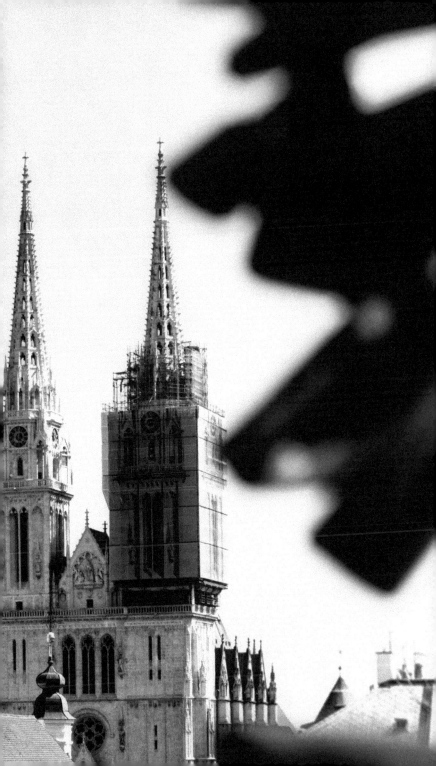

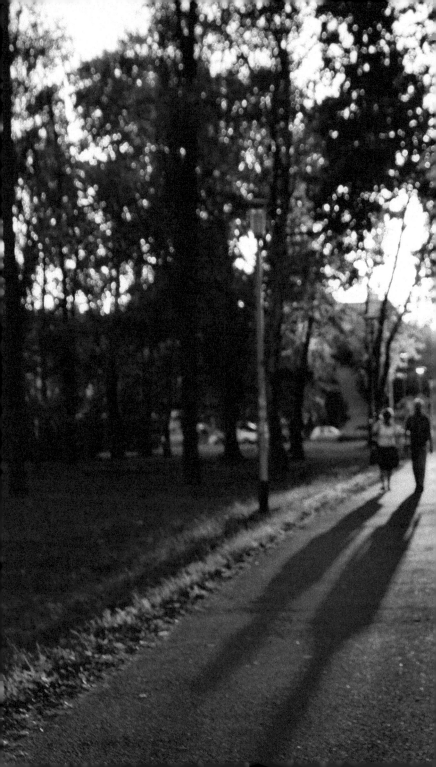

CPSIA information can be obtained
at www.ICGtesting.com
Printed in the USA
BVHW020256050719
552613BV00031B/2323/P

9 780368 994753